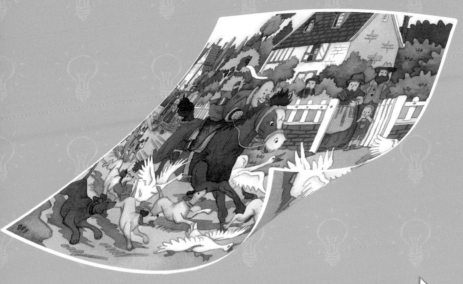

國家圖書館出版品預行編目資料

凱迪克 / 郭怡汾著;吳楚璿繪. －－初版一刷. －－
臺北市: 三民, 2016
面;　公分－－(兒童文學叢書/創意MAKER)

ISBN 978－957－14－6155－7　(精裝)
1. 凱迪克(Caldecott, Randolph, 1846－1886)
2. 傳記 3. 畫家 4. 英國

940.9941　　　　　　　　　　　　105008127

© 凱 迪 克

著 作 人	郭怡汾
繪　　者	吳楚璿
主　　編	張燕風
企劃編輯	郭心蘭
責任編輯	蔡宜珍
發 行 人	劉振強
著作財產權人	三民書局股份有限公司
發 行 所	三民書局股份有限公司
	地址　臺北市復興北路386號
	電話　(02)25006600
	郵撥帳號　0009998－5
門 市 部	(復北店) 臺北市復興北路386號
	(重南店) 臺北市重慶南路一段61號
出版日期	初版一刷　2016年7月
編　　號	S 857951

行政院新聞局登記證局版臺業字第○二○○號

有著作權‧不准侵害

ISBN　978－957－14－6155－7　(精裝)

http://www.sanmin.com.tw　三民網路書店

創意
MAKER !

凱迪克 RANDOLPH CALDECOTT

現代圖畫書之父

郭怡汾 / 著　吳楚璿 / 繪

三民書局

主編的話　　　抬頭見雲

隨著「近代領航人物」系列廣獲好評，並獲得出版獎項的肯定，三民書局的出版團隊也更有信心繼續推出更多優良兒童讀物。

只是接下來該選什麼作為新系列的主題呢？我和編輯們一起熱議。大家思考間，偶然抬起頭，見到窗外正飄過朵朵白雲。

有人興奮的說：「快看！大畫家畢卡索一手拿調色盤，一手拿畫筆，正在彩繪奇妙的雲朵！」

是呀！再看那波浪一般的雲層上，建築大師高第還在搭建他的尖塔！

左上角，艾雪先生舞動著他的魔幻畫筆，捕捉宇宙的無限大，看見了嗎？

嘿！盛田昭夫在雲層中找到了他最喜愛的 CD，正把它放入他的隨身聽……

閃亮的原子小金剛在手塚治虫大筆一揮下，從雲霄中破衝而出！

在雲端，樂高積木堆砌的太空梭，想飛上月球。

麥克沃特兄弟正在測量哪一朵雲飄速最快，能夠成為金氏世界紀錄。

……

有了，新的叢書就鎖定在「創意人物」這個主題上吧！

大家同聲附和：「對，創意實在太重要了！我們應該要用淺顯的文字、豐富的圖畫，來為小讀者們說創意人物的故事。」

現代生活中，每天我們都會聽見、看見和接觸到「創意」這兩個字。但是，「創意」到底是什麼？有人說，「創意」就是好點子。但好點子是如何形成的？又是在什麼樣的環境助長下，才能將好點子付諸實現，推動人類不斷向前邁進？

編輯團隊為此挑選了二十個有啟發性的故事，希望解答上述的問題，並鼓勵小讀者們能像書中人物一般對事物有好奇心，懂得問「為什麼」，常常想「假如說」，努力試「怎麼做」。讓想像力充分發揮，讓好點子源源不絕。老師、家長和社會大眾也可以藉此叢書，思索、探討在什麼樣的養成教育和生長環境裡，才能有效的導引兒童走向創意之路？

雲屬於大自然，它千變萬化，自古便帶給人們無窮想像；雲屬於艾雪、盛田昭夫、高第、畢卡索……這些有突出想法的人，雲能不斷激發他們的創意；雲也屬於作者、插畫家和編輯團隊，在合作的過程中，大家都曾經共享它的啟發。

現在，雲也屬於本書的讀者。在看完這本書以後，若有任何想法或好點子願意與大家分享，歡迎寄到編輯部的信箱 sanmin6f@sanmin.com.tw。讀者的鼓勵與建議，永遠是編輯團隊持續努力、成長的最大動力。

簡宛　2015 年春寫於加州

作者的話

　　不管是在哪間書店或圖書館，占據兒童圖書區最大版圖的，永遠是色彩繽紛的圖畫書。粗淺的有用來教小小孩認字的，進階一點的有用淺顯易懂的文字講故事的；有繪製精密、通篇無字、要讀者自行想像編構故事的，也有文字、圖畫分量各半，作為過渡到純文字的橋梁書。就連成人讀者也無法免疫於圖畫書的魅力，而沉醉在一本本訴說生活感觸、人生哲理的圖畫書裡……我們可以說，圖畫書之道大矣，箇中變幻難以盡數，令人目不暇給。

　　於是我們不禁要問：「這樣美妙繁盛的圖畫書世界，究竟是何時興起的？」

　　打從遠古時代起，圖畫就已布滿在我們老祖先所居住的洞穴石壁上，等到文字出現以後，一份文件上有圖有文相互搭配，更是司空見慣的事。只是這些書裡的圖畫，均是為了幫助讀者理解文字內容而繪製的，比如某種植物的根、莖、花、葉的樣子，某場戰爭的雙方陣營，一旦與文字剝離，這些圖畫的意義可能也就難以理解了。一直要到 1878 年，英國插畫家蘭道夫・凱迪克出版了《痴漢騎馬歌》與《傑克蓋的房子》兩本書，賦予圖畫等同於文字、甚至高於文字的地位後，我們概念中的圖畫書 (picture book)，也就是「用圖畫說故事的書」，方才誕生。

　　生命短促的凱迪克，總共出版過十六本圖畫書。這些書全部取材自童謠、敘事詩或諷刺詩，裡頭的插畫不管是黑白的還是彩色的，全都繪製得十分精美耐看，而《痴漢騎馬歌》中那幅主人公騎馬飛奔的插畫，更被美國圖書館協會製成「凱迪克獎」的獎章，用以表彰傑出的圖畫書插畫家。凱迪克插畫的自然靈動向為當時的人所稱道，但比優秀的畫技更精彩的，是他如何運用插畫呈現一首童謠、一首詩。舉凡突顯童謠／詩的主旨與重點，重塑時代背景與風格，畫與畫之間的銜接，高潮的醞釀，凱迪克的成就都是空前的。我們甚至可以說，凱迪克用圖畫構築了一個新世界，讀者可以透過那些圖畫領略那首童謠、那首詩，也可以藉此向前一步，躍入文字不曾觸及的領域。

　　時光荏苒，經過一百多年的發展，今日的圖畫書創作者之多、風格之多變、作品之豐富、議題之多元，都不是凱迪克這位現代圖畫書之父所能料想得到的。但有道是「吃果子，拜樹頭」，我們在欣賞一本本美麗的圖畫書時，也當謹記凱迪克在打破文字與插畫間的藩籬、拓展圖畫書的視野、吸引讀者將書一頁又一頁翻閱下去所做的種種努力。

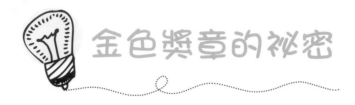

金色獎章的祕密

　　夏日午後，天空一片黑沉沉，要下不下的雨，令室內更顯悶熱。穎穎踩著樓梯咚咚咚咚衝上頂樓，一打開閣樓的門，霉味撲面而至，嗆得他連連咳嗽。

　　「哇，這裡是幾百年沒人來了啊，灰塵重得嚇死人。」他嘀咕著打開窗子、吊扇，轉身看見堆了一整個房間的舊書，頓時忘了抱怨，一下就跳到書櫃前開始翻找起來。

　　挑挑撿撿老半天，他失望的把手裡的書塞回書架上。「討厭，全是厚得可以砸死人的書！

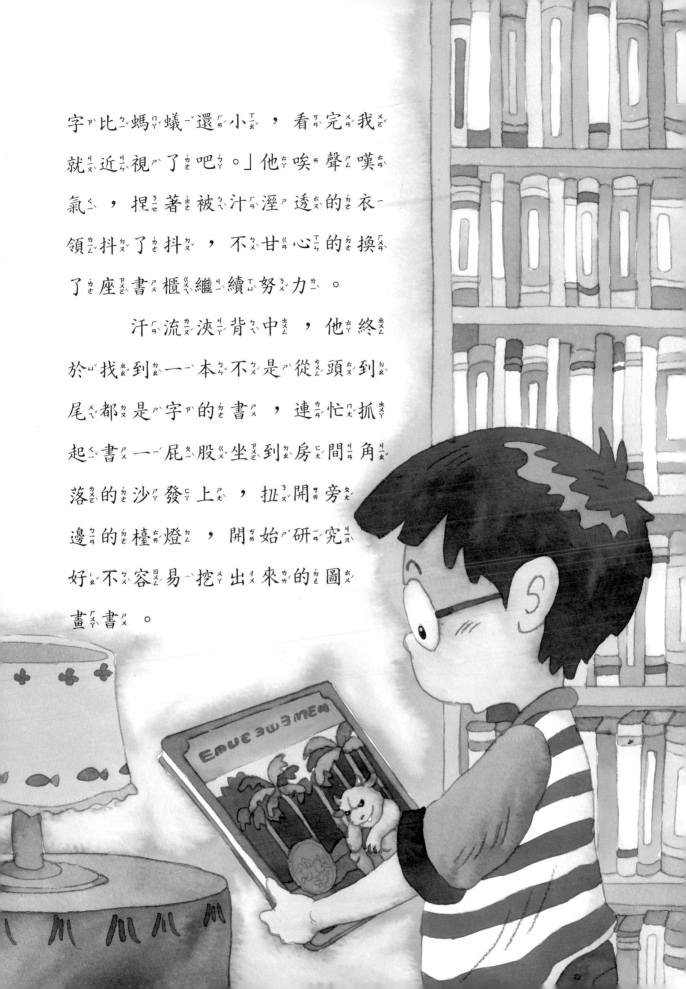

字比螞蟻還小，看完我就近視了吧。」他唉聲嘆氣，捏著被汗溼透的衣領抖了抖，不甘心的換了座書櫃繼續努力。

汗流浹背中，他終於找到一本不是從頭到尾都是字的書，連忙抓起書一屁股坐到房間角落的沙發上，扭開旁邊的檯燈，開始研究好不容易挖出來的圖畫書。

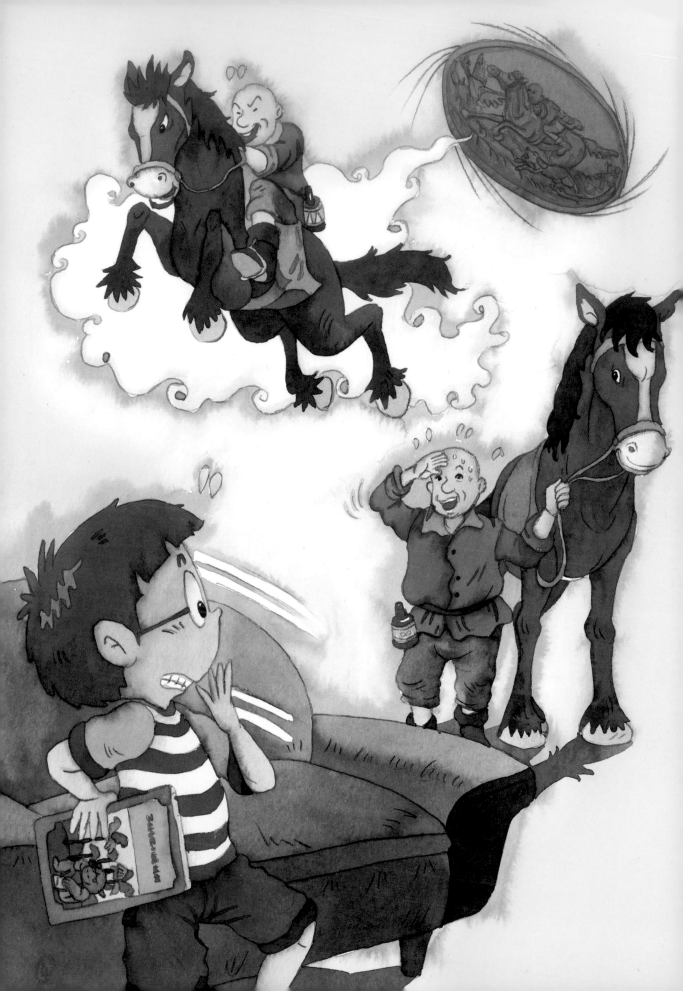

只見書本封面右側，有一個圓形的金色貼紙，貼紙上的浮雕好像是……穎穎瞇起眼睛仔細看。唉呀，是個老先生，正緊緊抓著韁繩，半趴在馬背上，策馬狂奔呢！前面有三隻鵝嚇得拍著翅膀逃竄，旁邊一隻狗追著鵝飛跑，後頭跟著幾個瞎起鬨的路人。

他忍不住笑出來，伸出手指戳戳貼紙，問道：「說啊，你騎馬要去哪啊？」

就在這瞬間，貼紙開始旋轉，而且越轉越快、越轉越快，散射出無數金光，最後——

轟的一聲！一匹馬跳出貼紙，在撞到牆壁的前一秒猛然舉

起前腿，轉身一竄，又是牆，再轉身！就這樣轉了好幾圈後，牠終於噴著鼻息停下腳步。馬背上的騎士大聲噓口氣，有些笨拙的滑下馬，抹抹額頭上的汗，這才回過頭跟穎穎打招呼：「哈囉，小傢伙，我是約翰・吉平，很高興認識你。」

穎穎回過神來，發現自己竟站在沙發上，背緊貼著牆，一副嚇得要穿牆逃命的模樣，便趕緊跳下沙發，裝出一臉嚴肅，握住騎士遞來的手說：「我是穎穎，很高興認識你。」然後指指浮雕已經消失了的金色貼紙，「請問這是怎麼一回事啊？」

「你是說貼紙嗎？」吉平先生

清清嗓子，攤開雙手，豪邁的大聲說：「市面上的商品這麼多，我們要怎麼把好的突顯出來呢？當然就是頒獎！美國圖書館協會為了鼓勵童書插畫家，並表彰有卓越貢獻的創作者，自 1938 年開始每年頒發『凱迪克獎』，而你指著的貼紙，就是這個獎的獎章模樣。」

「喔，原來如此。」穎穎頓了一下，突然反應過來，「可是你有名字！你叫約翰．吉平！這表示你是有來歷的吧？」說到這裡，他瞪得大大的眼睛亮了起來。

「這是當然的！」吉平先生哈哈大笑，拍著胸脯，眉飛色舞的神情傳達他內心的得意。「我來

自蘭道夫‧凱迪克先生在 1878年，為英國詩人威廉‧考伯的著名幽默詩《痴漢騎馬歌》所繪製的插圖，內容是關於我的一次瘋狂騎馬之旅。說起來不是我自吹自擂，這本圖畫書真是插畫史上劃時代的傑作！凱迪克先生用簡單而充滿活力的筆觸，不但完美的詮釋了原詩裡一幕幕生動逗趣的畫面，更為日後圖畫書的發展指引了方向。」

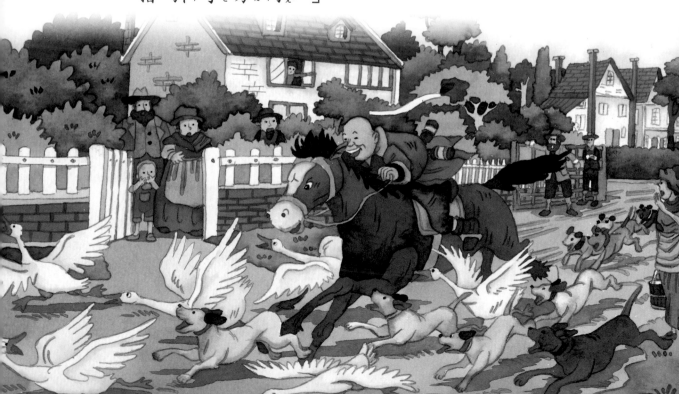

「什麼方向？」

「凱迪克先生認為，所謂的圖畫書，就是要透過一連串的圖畫，呈現一個完整的故事、主題或是概念；圖畫裡可以有文字未提及的人物或故事元素，就好像文字講述了一個故事，圖畫講述了另一個故事，兩者相輔相成。從此，書上的圖畫不再只是『插圖』，不再單純為了說明文字而存在，它有了自己的生命。」

穎穎哇了一聲，驚奇的翻翻手中的書，「這位凱迪克先生，聽起來好像很偉大的樣子，你可以跟我介紹一下嗎？」

「當然當然！這麼多人嘗試詮釋威廉·考伯的詩作，就凱迪

克先生做得最成功！透過這本圖畫書，我的故事至今仍流通在書市裡，受到一代又一代讀者的喜愛。啊！你們是怎麼說的？這是恩同再造啊！」吉平先生感嘆一番後，走到另張沙發坐了下來，解下掛在腰間的酒瓶咕嚕嚕喝了幾口，然後抬起手朝房間另一端的牆壁輕輕一揮……

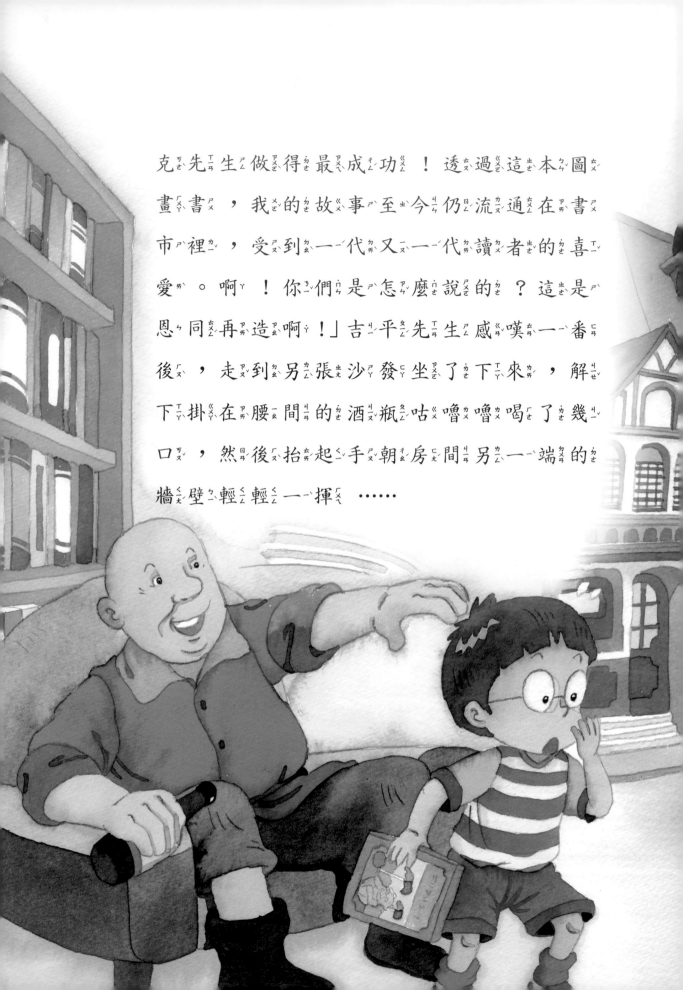

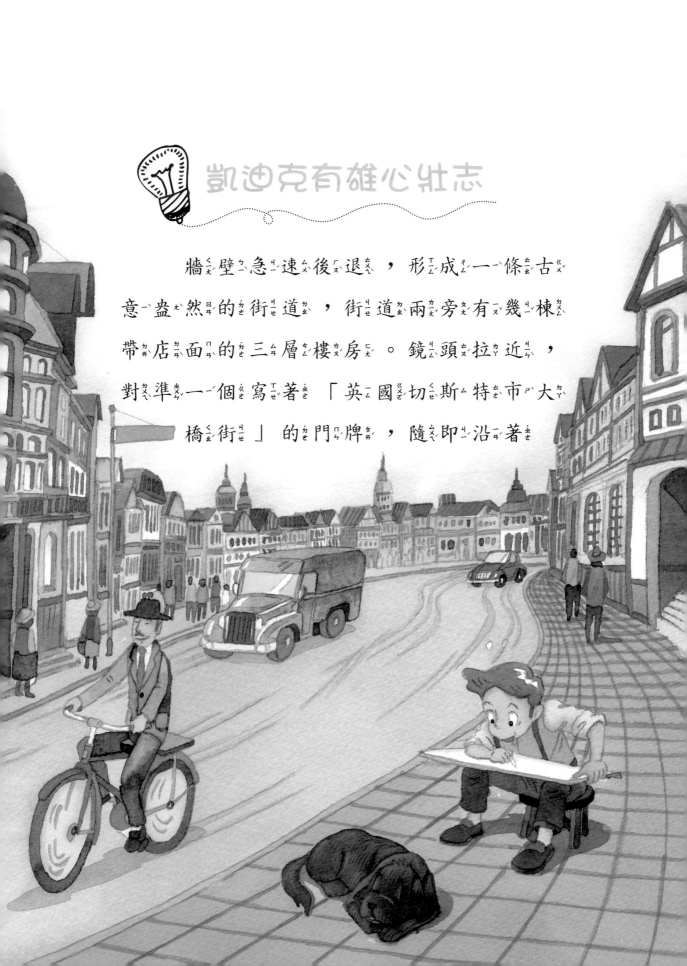

凱迪克有雄心壯志

牆壁急速後退，形成一條古意盎然的街道，街道兩旁有幾棟帶店面的三層樓房。鏡頭拉近，對準一個寫著「英國切斯特市大橋街」的門牌，隨即沿著

灑滿夕陽餘暉的石磚路面一路往前走，聚焦在一名十四五歲的少年身上。少年的體型瘦削，有一對藍灰色的眼睛，淡褐色的頭髮有幾根翹翹的，一張臉則生得清秀斯文，彷彿隨時帶著笑意。他正坐在路邊的小板凳上，按照躺在跟前的大狗模樣，在素描本上專心的塗塗畫畫。

一陣腳步聲由遠而近傳來，最後，一名西裝筆挺、神情嚴肅的中年人走進了畫面。少年抬頭一看，瞬間綻開燦爛的笑容。

「爸爸，你回來啦。」

少年的父親嗯了一聲，說：

「蘭道夫，我已經幫你聯絡好了，下週就到惠特徹奇鎮那邊的

銀行報到吧。」

「銀行？」少年站起來，吃驚的捏緊了素描本。「可是我想畫畫，想成為插畫家。」

「畫畫能當飯吃嗎？別說你現在一張插畫都沒賣出去，就算賣出去了，又能賺得了幾塊錢？」少年的父親搖搖頭。「你身體不好，天氣、環境一有變化就容易生病，繁重的工作是做不來的。我到處問過了，惠特徹奇鎮的銀行工作量不大，薪資又很優渥，好好幹的話你這輩子都不用煩惱經濟的問題。」

「可是——」

「沒有可是。」少年的父親打斷他的話，「我知道你想畫畫，

但想畫畫哪邊不能畫，適合你的工作卻不是隨便找找就能有的。聽話，去惠特徹奇吧。」

畫面逐漸暗下，等再次亮起時，已經換了一幅景象：老舊的紅磚教堂，新漆過的鍛鐵籬笆；籬笆外的人行道上，少年站在畫架前，捏著水彩筆畫了幾筆，昂首打量一下教堂，又回頭審視自己的畫作，眉毛慢慢皺了起來。

單馬拉著的輕便馬車駛近了，在少年附近停住，笑容可掬的老先生從車窗探出頭，「喲，凱迪克，在畫教堂啊。」

「日安，牧師先生。」少年放下畫筆，很有禮貌的跟牧師問安。

「我看見你登在《倫敦插畫郵報》上，那張皇后鐵路酒店火災現場的插畫了。畫得真好，我幾乎可以感覺到熊熊大火的高溫呢。」牧師讚賞的對他豎起大拇指。「《倫敦插畫郵報》的讀者可是超過二十萬人，看來我們的小凱迪克即將成為名插畫家了。」

「其實是印刷師傅技術好，沒有他，我的插畫也只能壓在抽屜裡。」凱迪克靦腆的笑。「再說，我沒受過專業的繪畫訓練，在那些正經的插畫家眼中看來，我的畫大概就跟小學生畫的一樣吧。」

「說到這個，你之前託我詢問布朗先生有沒有意願教你畫

畫……」牧師猶豫的住了口。

凱迪克趕緊追問:「怎麼了?是學費很貴嗎?」

「這倒不是。」牧師嘆口氣說:「布朗先生說,他的繪畫水準不夠格指導別人,建議你去大點的都市問問,比方說,曼徹斯特。」

街景的顏色淡去,滾滾濃煙湧了上來,最後凝聚成「曼徹斯特」四個大字。尖銳的火車汽笛聲刺穿了濃煙,露出連綿成片的工廠廠房,盤繞在廠房外的破落貧民區,大街上莊嚴肅穆的曼徹斯特美術館,以及建造中的曼徹斯特市政廳。

快轉的鏡頭底下,青年凱迪

克頂著金色朝陽，夾在龐大的工人人流中快步踏進銀行。他精神抖擻的坐在自己的辦公桌後方，從容的接待一個又一個客戶，還不忘趁著工作的空檔抓來鉛筆白紙，畫下大客戶鼻孔朝天、睥睨眾生的模樣。下班後，他帶著素描本，漫步在昏暗偏僻的街頭，描繪感興趣的人物景緻，比如一個縮在牆角等父母下班回家的小女孩、老房子柱子上一處有趣的紋飾。放假了，他跑去聽藝術講座、看畫展、上繪畫班，還加入

藝術愛好者的俱樂部，跟志同道合的人聊藝術。

鏡頭追著凱迪克登上火車，從新興工業城曼徹斯特直達霧都倫敦；他站在藝文圈某位大人物的面前，謙恭有禮的鞠個躬後，呈上自己的作品集。

大人物意興闌珊的接過作品，隨手翻閱幾頁，慢慢露出了笑意。「真有意思，我喜歡你插畫裡的調皮勁兒。」

　　凱迪克鬆了一口氣，緊張到笑僵的臉總算不再那麼僵硬。

「您過獎了。」

　　「我可不是在說客套話，你的技巧雖然還是稚嫩了點，但畫面生動活潑，頗有引人會心一笑的魅力，這是很多插畫家做不到的。」大人物又翻過幾頁插畫。

「行了，我知道幾個地方需要這種風格的插畫，回頭我會請對方跟你聯絡。作品集先留在我這裡，我有幾個朋友肯定會想過目一下。」

　　「您客氣了，這是我的榮幸。」凱迪克笑得嘴都快要合不攏，告退時差點忘了帶走自己的帽子。

畫面閃過幾張凱迪克的插畫，在逐漸暗下的背景裡，一列火車從標注著「曼徹斯特」的小光點出發，最後在一片漆黑中，停靠在標注著「倫敦」的小光點旁。

「倫敦，我來了！」隨著凱迪克的聲音，漆黑的夜色中泛起了白光。

倫敦大挑戰

　　畫面快轉前進：凱迪克站在大英博物館的中庭裡畫鴿子，坐在國會的大眾席上素描出席的國會議員；他報名了名畫家艾德華・波因特的繪畫教室，作品入選了繪畫藝術展，同時還為好幾本刊物繪製插畫。好友作家亨利・布萊克伯恩還邀請他一同前往德國中部的赫茲山脈，為最新的旅遊書畫插畫。

　　一路上，凱迪克手裡的畫筆幾乎沒停過，傳說中有巫婆、侏儒、食人魔出沒的林地，鋪著圓石街道、築有木頭建築的古樸小

鎮，據說開採了千年之久的銀礦，聚集在休息地點的各地旅客，全都永遠留在了凱迪克的素描本裡。

一行人爬上赫茲山脈最高峰，相傳這裡是大洪水時代人類最後的避難所。他們遙望坐落在巨岩上的簡陋旅店，又看看近處兩兩攙扶著上山的遊客，還有遠處成對的牛、馬、羊群。鏡頭拉遠，從高處往低處看，一切看起來像是孩子玩的農場遊戲組，然後一本書從山景裡浮了出來，封面上寫著：《赫茲山脈：玩具王國之旅》。翻到第三頁，凱迪克的名字被印在插圖列表的下方。

春去秋來，凱迪克蓄起絡腮

鬚，顯得老成些；他的名片增加了一個「倫敦藝術特派員」的頭銜，常常往返各個新聞現場，用畫筆記錄發生的種種事件。然後，在一個冬日的午後，凱迪克坐在編輯的辦公桌前，聽他轉達新收到的委託案。

「幫《耶誕節故事》畫插畫？」凱迪克嚇了一跳。

「是的，書的作者可是大文學家華盛頓・歐文，你千萬要拿出真本事好好表現一下，別讓我丟臉啊。」體型有些富態的編輯笑著說：「我可是很看好你的潛力的。」

「一定、一定。」凱迪克用力點了頭。

冬日中，凱迪克窩在一處鄉間小屋，對著畫紙日復一日的畫著雪景與建築、紳士與淑女、獵犬與驛馬車。故事中獵犬們奔向主人時的狂喜，追求者彈奏吉他、演唱求愛曲時的虔誠表情，以及美麗的茱莉亞小姐扯著鮮花花瓣聽人求愛、滿臉無動於衷的神態，全都透過他的巧筆鮮活了起來。

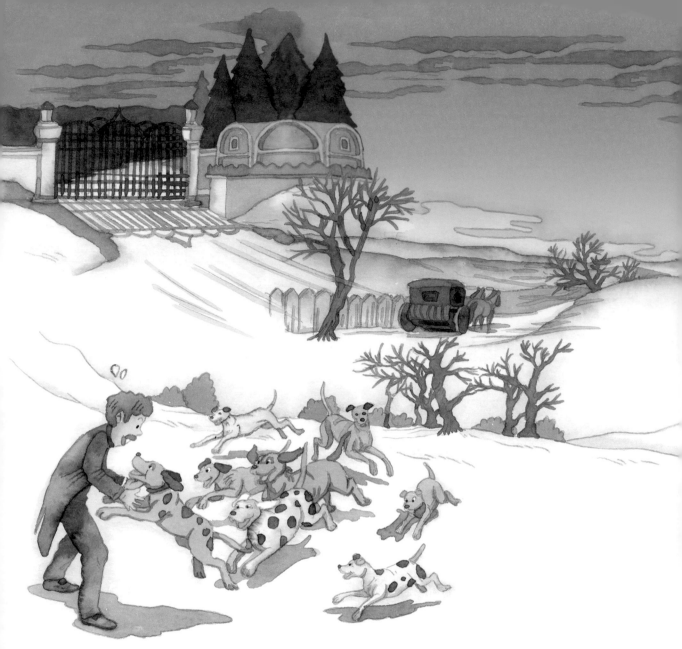

　　「真金不怕火！《耶誕節故事》證明凱迪克是插畫界的明星！」

　　「才華洋溢、畫風優雅細膩，凱迪克不愧是最能體現作者

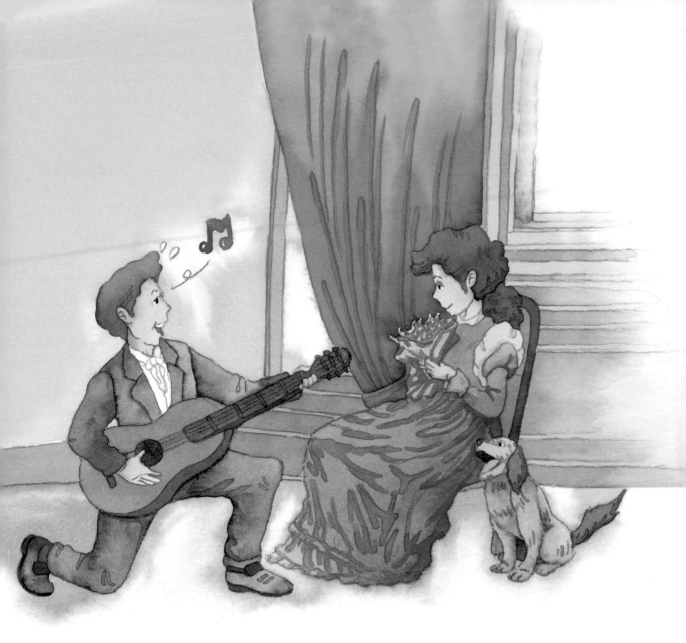

用心的插畫家。」

「凱迪克的插畫注定要讓 1875 年版的《耶誕節故事》成為經典。」

一條條肯定凱迪克表現的標

題橫過畫面，之後又是快轉掠過一連串凱迪克的生活剪影：他按部就班完成了小山一樣高的插畫作品；與布萊克伯恩同遊法國布列塔尼半島，為他最新的旅遊書繪製插圖；又一本華盛頓・歐文短篇小說集《布雷斯布里奇莊園》端端正正的擺在凱迪克書桌上。

畫面最後定格在《布雷斯布里奇莊園》的一幅插圖上：美麗的茱莉亞小姐挽著戀人的手臂一同散步。她羞怯嬌柔的依偎在戀人身邊，低垂著眉眼聆聽他的愛語，而她笑得無比溫柔的戀人，眼裡唯有她一人而已。

圖畫書大革命

　　叩叩叩的敲門聲響起，凱迪克拉開了房門。門外是個留著白鬍鬚的老先生，他遞出名片，自我介紹說：「我是艾德蒙‧伊凡斯，想找你商談一項合作計畫。」

　　「啊哈，穎穎快看，另一位偉大人物登場囉！」吉平先生興奮得拍了下大腿。

　　穎穎正看得津津有味，聞言好奇的問道：「怎麼個偉大法啊？」

　　「伊凡斯先生是一位有品味，有商業頭腦，還有藝術雄心的木刻家兼印刷商。他專研彩色印刷術，與插畫家攜手合作，印

製了一批又一批品質精良、如今被視為經典的彩色圖畫書，是英國19世紀下半葉最偉大的圖畫書印刷業者！」

在吉平先生的講解中，伊凡斯先生與凱迪克談妥了合作計畫，決定一起製作圖畫書，測試不同的版型設計、圖文編排、印刷方式。他們合作的第一套書《痴漢騎馬歌》與《傑克蓋的房子》，於1878年耶誕節前夕隆重上市。

「我的書我自己最了解，所以接下來就由我來介紹《痴漢騎馬歌》啦。」吉平先生清清嗓子，擺出演講的架勢說：「為了慶祝結婚二十週年，我決定攜家帶眷出

門旅遊。出門前突然有客人來，我便叫家人先出發，招呼完客人才騎馬追上去。結果途中馬兒不聽使喚了，一路飛奔疾馳，不但顛得我衣服的鈕扣都彈出去了，掛在腰上的酒壺也破了，還引得路人誤以為我是小偷，跟著追上來了。」

畫面也配合吉平先生的說明，呈現一幅又一幅逗趣的插畫。

「哈哈哈，你忘了講你的假髮也飛走了。」穎穎指著畫面，笑倒在沙發上。

「你這孩子怎麼這麼不體貼，老戳人家的痛處呢。」吉平先生假裝發怒的瞪他一眼。「至於

《傑克蓋的房子》，則是取材自一首童謠，內容是這樣子的：

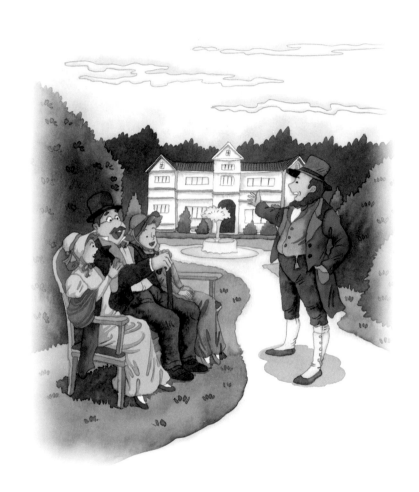

『這是傑克蓋的房子；

這是傑克蓋的房子，

房子裡放著麥子；

這是傑克蓋的房子，

房子裡放著麥子，耗子吃了麥子；

這是傑克蓋的房子，

房子裡放著麥子，耗子吃了麥子，

貓咪逮著了耗子……』」

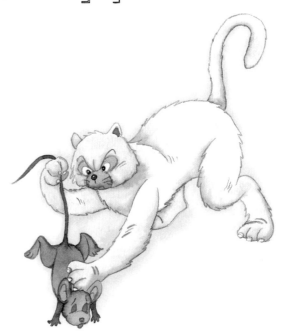

　　穎穎跟著念一次，沒說兩句舌頭就打結了，不禁哈哈大笑。「好好玩喔，真像繞口令。」

　　「繞口令？這我倒是沒想過。」吉平先生語氣一轉，繼續解說：「與前人不同的是，凱迪克先生還另外繪製了故事沒有提及，但若發揮想像力就肯定能看見的畫面，像是我和妻子依偎著討論出遊的事、傑克邀請鄰人去參觀他的新家、貓咪觀察著

前方獵物的
警覺模樣。

這些插圖經過編
排後，居然都可以串成一個故
事！」

　　「還真的耶。」穎穎驚奇的看
著那些插畫。　「好奇怪，
我居然會覺得它們在暗
示我：『快往下翻啊！下
一頁更精彩喔！』這是錯
覺吧。」

　　　「才不是，這是凱
迪克先生構圖時就計劃要達到的
效果。」吉平先生笑得更
開懷了。　「此
外，凱迪克先
生仔細研究過

雕版印刷，發現線條繁複的插畫在轉換成雕版時很容易失真，於是作畫時力求筆觸簡潔明快，使他的作品煥發出一種隨意、自然的丰采。就有評論家表示，別的插畫家或許也能畫得逼真，但只有凱迪克先生真正達到『躍然紙上』的境界；他筆下的馬匹筋肉弛張有度，簡直就要躍出紙面，蹲伏的貓兒蓄勢待發，彷彿定格在縱身撲倒獵物前的那瞬間。」

「哇！」穎穎驚嘆不已，滿臉都是崇拜的表情。「馬奔跑的動作那麼快，凱迪克先生怎麼有辦法看清楚馬是怎麼移動的呢？」

吉平先生沉吟一下，回答：「這或許要歸功於當時新開發出

來的一種攝影技術，它使用多個照相機，連續拍攝動物移動時的照片。凱迪克先生也許看過那些照片，明白了馬奔跑時身體各方面是如何配合的。」

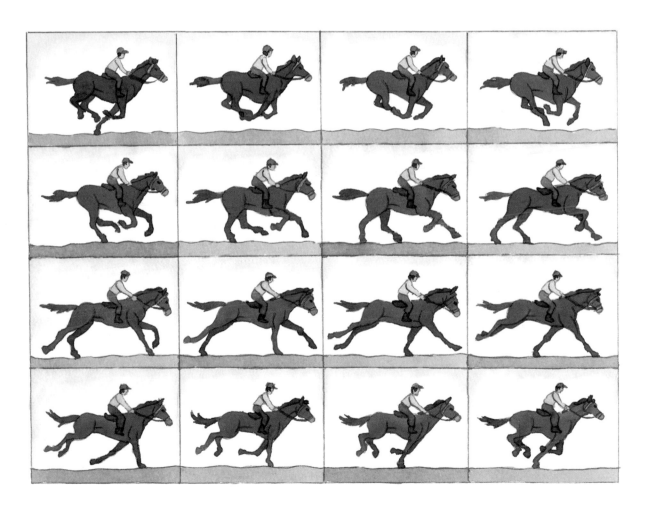

「看來若想畫得夠像，第一步便是好好觀察。」穎穎有感而發。想到自己老把爺爺家雄壯威武的狼狗畫成一隻矮矮胖胖的醜八怪，就決定待會去找幾張狗狗的帥照仔細研究一下，不求能像凱迪克那麼高竿，只要能讓人一看就懂，他就滿足了。

「之後數年，凱迪克先生以一年兩本的速度，又繪製了十四本圖畫書，不但展現了他高超的插畫技能，還讓世人見識到他獨特的創意。」

吉平先生指著畫面裡坐在床上的絡腮鬍男子說:「看見了嗎？凱迪克先生在《森林裡的小孩》裡，把自己畫成了故事中病重將亡的父親呢。」

「而在《唱一首六便士之歌》裡，凱迪克先生把簡單的一句歌詞:『這麼可口的──餡餅──怎能不──進獻給國王?』繪成了這四幅畫。」

吉平先生好像拔河一樣的拉出了一組插畫。

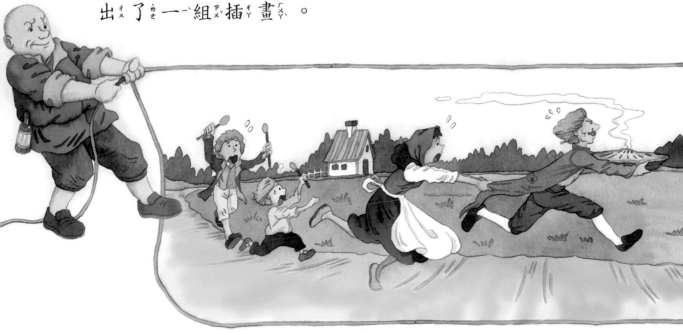

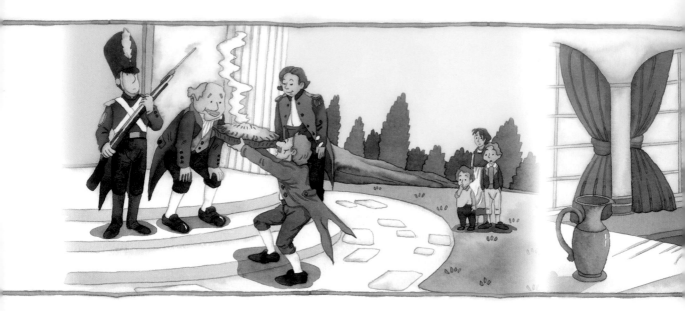

　　第一幅是窮莊稼漢急匆匆的捧著餡餅要進獻給國王，他的妻子死命扯著他的上衣尾巴要阻攔他，小孩則抓著湯匙追在他身後；第二幅是莊稼漢來到王宮大門前，諂媚的把餡餅交給了王宮的管家；第三幅是管家驕傲的昂著頭，扛著重重的餡餅往餐室走；第四幅是彩圖，餡餅被鄭重

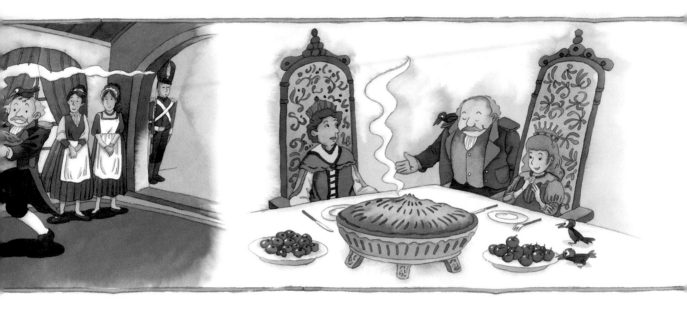

的放在國王與王后面前的餐桌上。

「這種連環圖畫似的呈現手法，能一步一步將故事推到高潮再反手一個轉折，營造出戲劇化的效果，後來被許多圖畫書採用。不過我認為凱迪克先生最偉大的貢獻，或許該是引領讀者踏入文字不曾踏足的另一個世界。」

吉平先生打個響指，喚出更多更多的插圖，語氣也越來越激昂：「在那裡，青蛙、老鼠穿上西裝，文質彬彬的喝起下午茶；貓咪躍上桌拉小提琴，小朋友手拉手快樂的轉圈跳舞；被獵犬追得無路可逃的狐狸，反過來騎在馬上追趕著獵犬；身披兔皮斗篷

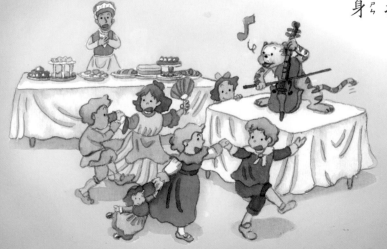

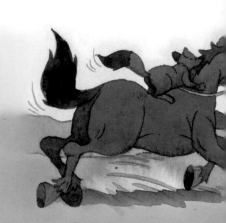

的小孩望著路邊
的兔子，表情好
像在問：『為什麼我
們身上都有兔子
皮？』帶著湯匙小姐
逃跑的盤子先生，不
小心摔碎了盤子⋯⋯
　　我們聽故事總愛
問：『後來呢？後來
呢？』卻不一定能得
到作者的回答，而
凱迪克先生用圖畫
填補了這份空
白。」

跟著凱迪克向前走

「圖畫的歷史比文字更悠久，插圖出現的時間也不會晚於書籍誕生之日，但一直要到現代圖畫書出現後，插圖才享有與文字同等重要的地位，有時甚至超越文字。而在這段發展過程中，凱迪克先生的作品占有至關重要的地位。」說罷，吉平先生輕輕敲了敲穎穎手上的金色貼紙。

穎穎想了想，有點不確定的說：「因為他把圖畫串起來，說了一個比書上的文字還要豐富深入的故事？因為他的畫活潑生動，幽默感十足，相當吸引人？因為

他在構圖上做了種種設計，努力吸引讀者翻到下一頁？」

「你說的完全正確。」吉平先生笑彎了眉眼：「後世有無數插畫家藉由凱迪克先生的作品，學會了怎麼讓畫作也動起來，並研究他的構圖、節奏安排，從中汲取靈感加以發揮，讓讀者無法抗拒圖畫書的魅力。你一定看過《彼得兔》，作者碧雅翠絲·波特就稱讚凱迪克是『一位偉大的插畫家』，並深深遺憾自己不曾有機會結識凱迪克。」

穎穎聽到這裡，不禁唉唉叫道：「我更可憐好不好？連凱迪克的書都沒見過，除了獎章！」他嘟起嘴，有點鬱悶的戳了戳貼紙。

吉平先生聞言哈哈大笑，「想看凱迪克先生的書還不簡單！他的作品出版至今已經超過一百年，版權都已進入公共領域，上網搜尋一下就有了。」

穎穎滿懷希望的問：「中文的？」

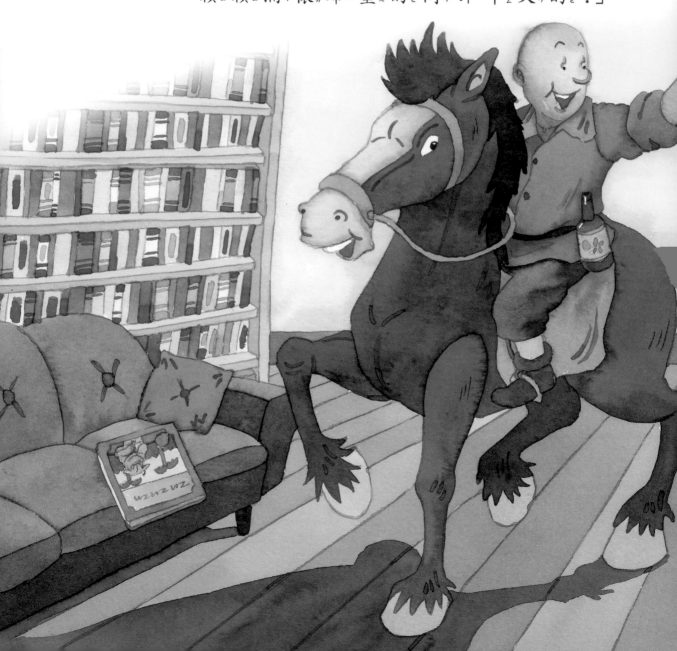

「英文的。」吉平先生打碎他的幻想。

潁潁的嘴噘得更高了，「那有什麼用？我又看不懂。」

吉平先生豎起食指搖了搖，「你忘了嗎？文字是一個世界，圖畫是另一個世界。看不懂英文又有什麼打緊？」

「對耶！那我要趕快去跟媽咪借電腦來用！」潁潁站起來，隨即又坐了回來。「那個，吉平先生……」

「去吧去吧，我也要告辭了。

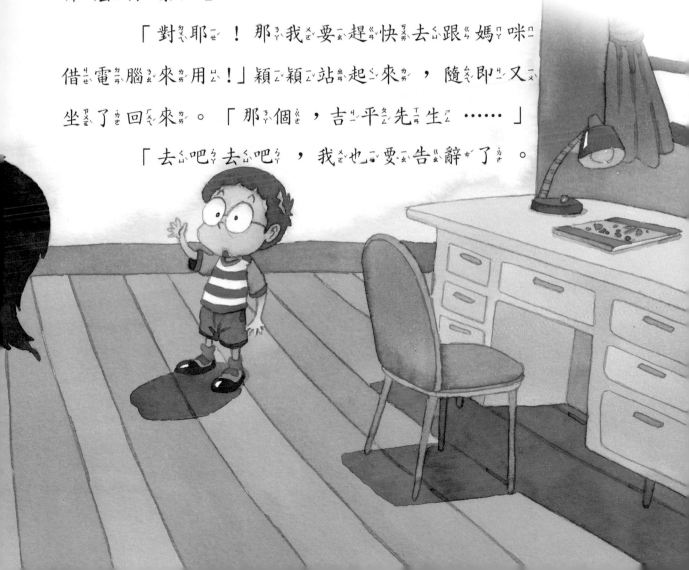

我家夫人還在等我回家吃晚餐呢。」吉平先生起身走到馬旁邊，笨拙的爬上馬背，然後舉起帽子跟穎穎行禮道別。話未說完，馬兒已經嘶鳴著蹬開了腳，眨眼間竄回貼紙，消失不見。

「這速度……」穎穎突然用力捏了捏臉。好痛！可是吉平先生早就走掉了，不管現在會不會痛，都沒法驗證吉平先生的出現是不是他做的一個夢吧？

等等！想到了什麼的穎穎慌手慌腳爬起來，啪啪啪的關上窗子、電扇和檯燈，然後一把拉開門快步飛奔下樓。「電腦！借電腦！是不是做夢，查查看網路上有沒有書就知道！」

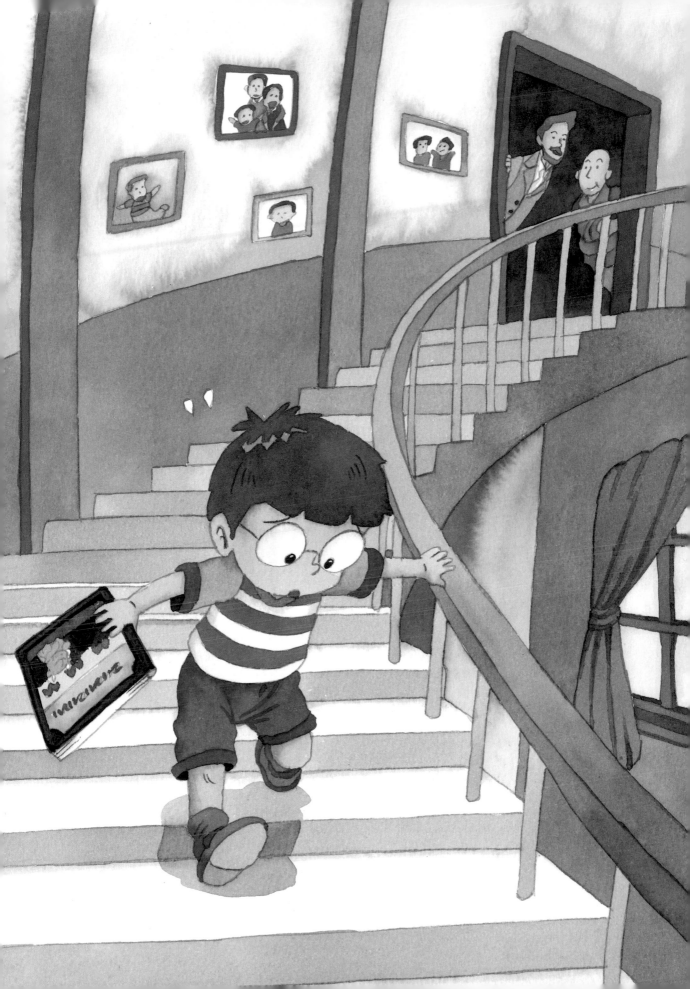

凱迪克 小檔案

RANDOLPH CALDECOTT

1846
出生於英國切斯特市

1852
因母親過世開始畫圖

1861
接受惠特徹奇鎮的
銀行職員工作；賣
出第一幅畫

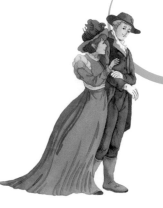

1867
轉到曼徹斯特的
銀行工作

1870
搬到倫敦；成為雜
誌的特約插畫家

1873
與作家亨利‧布萊克伯恩合
作的旅遊書《赫茲山脈：玩
具王國之旅》出版

1875
由凱迪克繪製插畫的
《耶誕節故事》出版

1877
由凱迪克繪製插圖的
《布雷斯布里奇莊園》出版

1878
與出版商艾德蒙‧伊凡斯合作的第一批圖畫書
《痴漢騎馬歌》與《傑克蓋的房子》出版

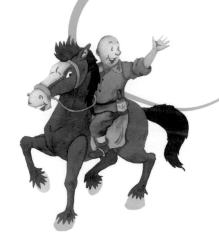

1879
《森林裡的小孩》出版

寫書的人

郭怡汾

　　家有二寶，常被他們纏著要聽故事纏得唉唉叫。重度文字上癮症患者，恨不得能多長出一雙眼睛，這樣就可以一對負責看路，一對負責看書。熱愛翻滾在資料的海洋裡，深深覺得能夠藉由寫作，踏足不曾接觸過的人事物，是生活裡最快樂的事。與三民書局合作多年，本書是雙方合作出版的第七本書。

畫畫的人

吳楚璿

　　1967 年生於臺灣桃園，自小酷愛繪畫；1985 年畢業於復興商工設計組；1993 年修業於實踐大學應用美術系；1997 年獲選國立編譯館優良漫畫第二名。

　　從小就喜歡塗鴉，沈溺於色彩中，在色彩堆砌的遊戲中，滿足了無限的創作慾望。畫紙上瑰麗的色彩，承載的是童年所有的理想與夢。

1880

與瑪莉安・布蘭德結婚；
《唱一首六便士之歌》出版

1886

2月12日，於美國旅遊途中，病逝於佛羅里達州聖奧古斯丁市

創意 MAKER 創意驚奇雲

飛越地平線，
　在雲的另一端，

創意 x 無限

撥開朵朵白雲，你會看見一道亮光……

 是 創意 MAKER 的燈泡亮了！

跟著它們一起，向著光飛翔，由它們指引你未來的方向：

（請依直覺選擇最具創意的顏色）

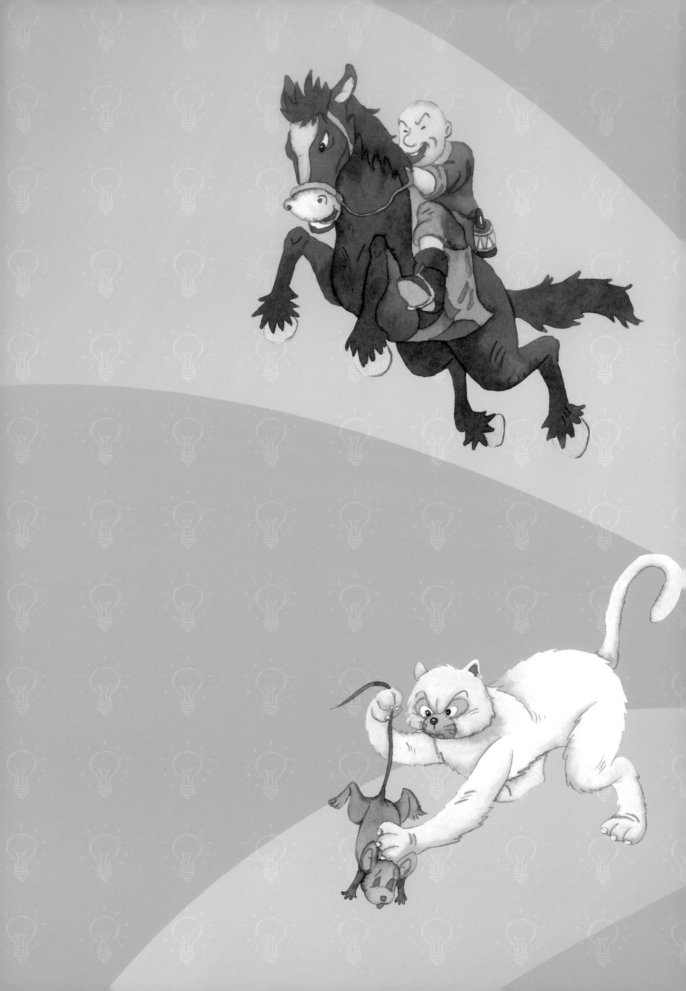